孙过庭书谱

传世碑帖精选

[第二辑·彩色本]

墨点字帖／编写

长江出版传媒

湖北美术出版社

前言

孙过庭（约六四四—六九〇），唐代书法家、书学理论家，名虔礼，字过庭，自署吴郡（今江苏苏州）人，一作陈留（今河南开封）人，一作富阳（今浙江富阳）人，官率府录事参军。其书法工正、行、草，尤以草书擅名。师法二王，尤妙于用笔，米芾《书史》曰：『孙过庭草书《书谱》，甚有右军法。作字落脚差近前而直，此乃过庭法。凡世称右军书，有此等字，皆孙也。凡唐草得二王法，无出其右。』

《书谱》是孙过庭于垂拱三年（六八七）撰文并用草书书写的文书并茂的论书著作。纸本墨迹，纵二十七点一厘米，横八百九十八点二四厘米，现藏于台北故宫博物院。

《书谱》不仅是一件完整的书法作品，也是一部系统的书法理论著作，阐述正草二体书法，见解精辟，富有辩证性，对后世书论产生了深远的影响，同时对初学草书者也具有重要的指导意义。

书谱卷上。吴郡孙过庭撰。夫自古之善书者。汉魏有钟张之绝。晋末称二王之妙。王羲之云。顷寻诸名书。钟张信为

草书。右军之书，末年多妙。当缘思虑通审，志气和平，不激不厉，而风规自远。子云近出，擅名江表，然仅得成法，无丘壑之趣。

必谢之。此乃推张迈钟之意也。考其专擅。虽未果於前规。摭以兼通。故无惭於即事。评者云。彼之四贤。古今特绝。而今不逮古。古质而今妍。夫质以代兴。妍因俗易。虽书契之作

适以记言。而淳醨一迁。质文三变。驰骛沿革。物理常然。贵能古不乖时。今不同弊。所谓文质彬彬。然后君子。何必易雕宫於穴处。反玉辂於椎轮者乎。又云。子敬之不及逸少。犹逸少

4

之不及钟张。意者以为评得其纲纪。而未详其始卒也。且元常专工於隶书。百英尤精於草体。彼之二美。而逸少兼之。拟草则余真。比真则长草。虽专工小劣。而博涉多优。总其终

之不及锺伝之二主以两得至理孔之之好妄也且无
详分三於蒙去百英尤精於
草谨波之二美与逸少兼之
拟草昌惟去以真另
马王小劣而情涉易伎独之终

始。匪无乖互。谢安素善尺牍。而轻子敬之书。子敬尝作佳书与之。谓必存录。安辄题后答之。甚以为恨。安尝问敬。卿书何如右军。答云。故当胜。安云。物论殊不尔。子敬又答。时人那得知。

敬虽权以此辞折安所鉴。自称胜父。不亦过乎。且立身扬名。事资尊显。胜母之里。曾参不入。以子敬之豪翰。绍右军之笔札。虽复粗传楷则。实恐未克箕裘。况乃假

高阁将以法章折安所鉴自称胜父
稍稼父之二已平且立身扬
名子资尊显稼母之里曾
参不入以子敬之豪翰绍右
军之笔札隆以粗传楷则
实恐未克箕裘况乃假

托神仙。耻崇家范。以斯成学。孰愈面墙。后羲之往都。临行题壁。子敬密拭除之。辄书易其处。私为不恶。羲之还见。乃叹曰。吾去时真大醉也。敬乃内惭。是知逸少

之比钟张。则专博斯别。子敬之不及逸少。无或疑焉。余志学之年。留心翰墨。味钟张之余烈。挹羲献之前规。极虑专精。时逾二纪。有乖入木之术。无间临池之志。观夫悬针垂

露々之景。奔雷隆石之奇

鸿飞兽骇之资。鸾舞蛇惊

之态。绝岸颓峰之势。临

危据槁之形。或重若崩云

轻如蝉翼。导之则泉注

顿山安。纤々乎似初月之出

天崖。落落乎犹众星之列河汉。同自然之妙有。非力运之能成。信可谓智巧兼优。心手双畅。翰不虚动。下必有由。一画之间。变起伏於峰杪。一点之内。殊衄挫於豪芒。况云

身。务修其本。杨雄谓诗赋小道。壮夫不为。况复溺思豪厘。沦精翰墨者也。夫潜神对奕。犹标坐隐之名。乐志垂纶。尚体行藏之趣。讵若功宣礼乐。妙拟神仙。犹埏埴之罔穷

与工炉而并运。好异尚奇之士。玩体势之多方。穷微测妙之夫。得推移之奥赜。著述者假其糟粕。藻鉴者挹其菁华。固义理之会归。信贤达之兼善者矣。存精寓

赏。岂徒然与。（然消息多方。性情不一。乍刚柔以合体。或身）而东晋士人。互相陶染。至於王谢之族。郗庾之伦。纵不尽其神奇。咸亦挹其风味。去之（资）滋永。斯道愈微。方复闻

疑称疑。得末行末。古今阻绝。无所质问。设有所会。缄秘已深。遂令学者茫然。莫知领要。徒见成功之美。不悟所致之由。或乃就分布於累年。向规矩而犹远。图

真不悟。习草将迷。假令薄解草书。粗传隶法。则好溺偏固。自阂通规。讵知心手会归。若同源而异派。转用之术。犹共树而分条者乎。加以趋变适时。

行书为要。题勒方幅。真乃居先。草不兼真。殆於专谨。真不通草。殊非翰札。真以点画为形质。使转为情性。草以点画为情性。使转为形质。草乖使转。不能成字。真亏点

画。犹可记文。回互虽殊。大体相涉。故亦傍通二篆。俯贯八分。包括篇章。涵泳飞白。若豪厘不察。则胡越殊风者焉。至如钟繇隶奇。张芝草圣。此乃专精一体。以致绝伦。

伯英不真。而点画狼藉。元常不草。使转纵横。自兹已降。不能兼善者。有所不逮。非专精也。虽篆隶草章。工用多变。济成厥美。

各有攸宜。篆尚婉而通。隶欲精而

草书（草书作品）的主体内容为草书书法，释文见左侧印刷文字。

密。草贵（流而）流而畅。章务检而便。然后凛之以风神。温之以妍润。鼓之以枯劲。和之以闲雅。故可达其情性。形其哀乐。验燥湿之殊节。千古依然。体老壮之异时。百龄俄

草书（毛笔字帖）

顷。（磋乎。盖有学而）磋乎。不入其门。讵窥其奥者也。又一时而书。有乖有合。合则流媚。乖则雕疏。略（而）言其由。各

有其五。神怡务闲。一合也。感惠徇知。二合也。时和气润。

三合也。纸墨相发。四合也。偶然欲书。五合也。心遽体留。一乖也。意违势屈。二乖也。风燥日炎。三乖也。纸墨不称。四乖也。

情怠手阑。五乖也。乖合之际。优劣互差。得

时不如得器。得器不如
同萃思遏手蒙五合交
臻神融笔畅畅无不适
蒙无所从当仁者得
罕陈其要企学者希风
叙妙虽述犹疏徒立

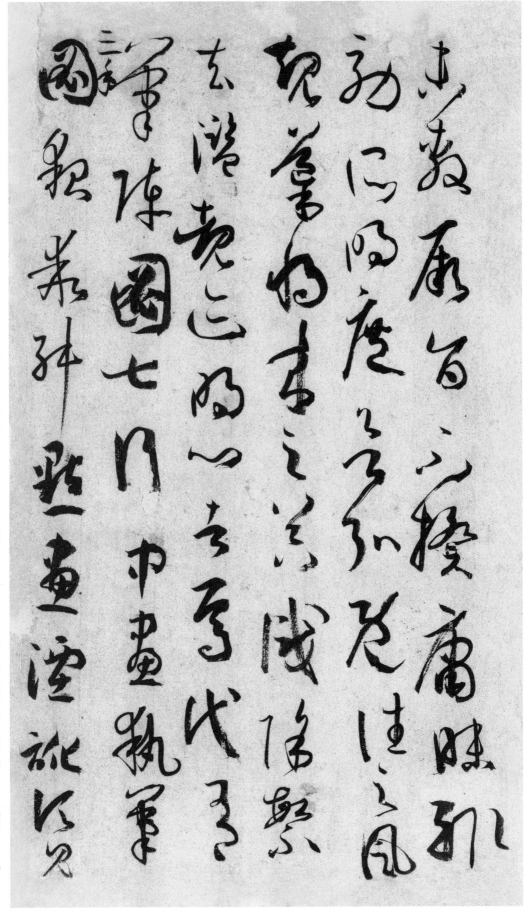

未敷厥旨。不揆庸昧。辄效所明。庶欲弘既往之风规。导将来之器识。除繁去滥。睹迹明心者焉。代有笔阵图七行。中画执笔三手。图貌乖舛。点画湮讹。顷见

南北流传。疑是右军所制。虽则未详真伪。尚可发启童蒙。既常俗所存。不藉编录。（其有显闻当代。遗迹见存。无俟抑扬。自标先后。）至於诸家势评。多涉浮华。

莫不外状其形。内迷其理。今之所撰。亦无取焉。若乃师宜官之高名。徒彰史牒。邯郸淳之令范。空著缣缃。暨乎崔杜以来。萧羊已往。代祀绵远。名氏滋繁。或藉甚不渝。人亡

业显。或凭附增价。身谢道衰。加以糜蠹不传。搜秘将尽。偶逢缄赏。时亦罕窥。优劣纷纭。殆难觊缕。其有显闻当代。遗迹见存。无俟抑扬。自标先后。且（心之所达不）

一无取焉。附垀便为俊若。无加以糜蠹不传搜秘将尽偶逢缄赏时亦罕窥优劣纷纭殆难觊缕其有显闻当代遗迹见存无俟抑扬自标先后且心所

六文之作。肇自轩辕。八体之兴。始於嬴正。其来尚矣。厥用斯弘。但今古不同。妍质悬隔。既非所习。又亦略诸。复有龙蛇云露之流。龟鹤花英之类。乍图真於率尔。或写瑞

於当年。巧涉丹青。工亏翰墨。（既）异夫楷式。非所详焉。代传羲之与子敬笔势论十章。文鄙理疏。意乖言拙。详其旨趣。殊非右军。且右军位重才高。调清词雅。声尘未泯。翰

牍仍存。观夫致一书。陈一事。造次之际。稽古斯在。岂有贻谋令嗣。道叶义方。章则顿亏。一至於此。（其有显闻当）又云与张伯英同学。斯乃更彰虚诞。若指汉末伯英。

横仍存观夫致一书陈一事造次之际稽古斯在岂有贻谋令嗣道叶义方章则顿亏一至於此又云与张伯英同学斯乃更彰虚诞若指汉末伯英

汉末伯英下少一百六十六馀字

时代全不相接必有晋人同号史传何其寂寥非训非经宜从弃择夫心之所达不易尽於名言言之所通尚难形於纸墨粗可仿佛其状纲纪其辞冀酌希夷

取会佳境。阙而未逮。请俟将来。今撰执使用转之由。以祛未悟。执。谓深浅长短之类是也。使。谓纵横牵掣之类是也。转。

谓钩环盘纡之类是也。用。谓点画向背之类是也。方复会其数法。归

於一途。编列众工。错综群妙。举前贤之未及。启后学於成规。窥其根源。析其枝派。贵使文约理赡。迹显心通。披卷可明。下笔无滞。诡词异说。非所详焉。然今之所陈。务

者。但右军之书。代多称习。良可据为宗匠。取立指归。岂唯会古通今。亦乃情深调合。致使摹拓日广。研习岁滋。先后著名。多从散落。历代孤绍。非其效欤。

试言其由。略陈数意。止如乐毅论。黄庭经。东方朔画赞。太师箴。兰亭集序。告誓文。斯并代俗所传。真行绝致者也。写乐毅则情多怫郁。书画赞则

试言一其由略陈数意止如乐
毅论黄庭经东方朔画
赞太师箴兰亭
集序告誓文斯并代
俗所传真行绝致者也写乐
毅则情多怫郁书画赞

言之情性。黄庭经则怡怿虚无。太师箴又纵横争折。暨乎兰亭兴集。思逸神超。私门诚誓。情拘志惨。所谓涉乐方笑。言哀已叹。岂惟驻想流波。将贻啴喛

之奏。驰神睢涣。方思藻绘之文。虽其目击道存。尚或心迷义舛。莫不强名为体。共习分区。岂知情动形言。取会风骚之意。阳舒阴惨。

其情。理乖其实。原夫所致。安有体哉。夫运用之方。虽由已出。规模所设。信属目前。差之一豪。失之千里。苟知其术。适可兼通。心不厌精。手不忘熟。若运用尽於精熟。

規矩諳於胸襟。自然容与徘徊。意先筆後。瀟洒流落。翰逸神飛。亦犹弘羊之心。預乎無際。庖丁之目。不見全牛。尝有好事。

就吾求習。吾乃粗舉綱要。随而授

40

盖有学而不能。未有不学而能者也。考之即事。断可明焉。然则学文之理。可不勉欤。

夫心悟于至道。则无所感而不通。心合于妙。则无所遇而不默。磋兹通楷则于胸中。合情调于笔下。无不心悟手从。言忘意得。纵未窥于众术。断可极于所诣矣。若思通楷则。少不如老。学不如老。学成规矩。老不如少。思则老而愈妙。学乃少而可勉。

勉之不已。抑有三时。时然一变。极其分矣。至如初学分布。但求平正。既知平正。务追险绝。既能险绝。复归平正。初谓未及。中则过之。后乃通会。通会之际。人书俱老。仲尼

42

五十知命。七十从心。故以达夷险之情。体权变之道。亦犹谋而后动。动不失宜。时然后言。言必中理矣。是以右军之书。末年多妙。当缘思虑通审。志气和平。不激不厉。

而风规自远。子敬已下。莫不鼓努为力。标置成体。岂独工用不侔。亦乃神情悬隔者也。或有鄙其所作。或乃矜其所运。自矜者将穷性域。绝於诱进之途。自

鄙者尚屈情涯。必有可通之理。嗟乎。盖有学而不能。未有不学而能者也。考之即事。断可明焉。然消息多方。性情不一。作

刚柔以合体。忽劳逸而分驱。或恬澹雍容。内涵筋

骨或折挫槎枿孙曜峰芒
芒察之者尚精拟之者贵
似况拟不能似察不能精
拟不能似察不能精曜泉
之态未睹其妍窥井之
谈已闻其丑纵欲搪突

義獻。誣罔鍾張。安能掩當年之目。杜將來之口。慕習之輩。尤宜慎諸。至有未悟淹留。偏追勁疾。不能迅速。翻效遲重。夫勁速者。超逸之機。遲留者。賞會之致。

将反其速。行臻会美之方。专溺於迟。专溺於迟终爽绝伦之妙。能速不速。所谓淹留。因迟就迟。讵名赏会。非其心闲手敏。难以兼通者焉。假令众妙攸归。务存

骨气。骨既存矣。而遒润加之。亦犹枝干扶疏。凌霜雪而弥劲。花叶鲜茂。与云日而相晖。如其骨力偏多。遒丽盖少。则若枯槎架险。巨石当路。虽妍媚云阙。而体质存

便以为姿。质直者则径侹不遒。刚很者又掘强无润。矜敛者弊於拘束。脱易者失於规矩。温柔者伤於软缓。躁勇者过於剽迫。

狐疑者溺於滞涩。迟重者终於蹇

钝轻琐者淬於俗吏斯
皆独行之士偏玩所
乖易曰观乎天文
以察时变观乎人文
以化成天下况书之为
妙况书之为妙近取诸
身运用
假令运用未周尚亏
工於秘奥而波澜之际已浚

草書的書法作品，正文為豎排毛筆字，右側有注釋文字。

发於灵台。必能傍通点画之情。博究始终之理。镕铸虫篆。陶均草隶。体五材之并用。仪形不极。象八音之迭起。感会无方。

至若数画并施。其形各异。众点齐列。为

体互乖。一点成一字之规。一字乃终篇之准。违而不犯。和而不同。留不常迟。遣不恒疾。带燥方润。将浓遂枯。泯规矩於方圆。遁钩绳之曲直。乍显乍晦。若行若藏。穷变态於毫

违而不犯。一点成一字之规。一字乃终篇之准。同顾而方圆。遁钩绳之曲直。乍显乍晦。若行若藏。穷变态於毫

54

端。合情调於纸上。无间心手。忘怀楷则。自可背羲献而无失。违钟张而尚工。譬夫绛树青琴。殊姿共艳。随珠和璧。异质同妍。何必刻鹤图龙。竟惭真体。得鱼获兔。犹

客筌蹄。闻夫家有南威之容。乃可论於淑媛。有龙泉之利。然后议於断割。语过其分。实累枢机。吾尝尽思作书。谓为甚合。时称识者。辄以引示。其中巧

丽。曾不留目。或有误失。翻被嗟赏。既昧所见。尤喻所闻。或以年职自高。轻致凌诮。余乃假之以缃缥。题之以古目。则贤者改观。愚夫继声。竞赏豪末之奇。

罕议峰端之失。犹惠侯之好伪。似叶公之惧真。是知伯子之息流波。盖有由矣。夫蔡邕不谬赏。孙阳不妄顾者。以其玄鉴精通。故不滞於耳目也。向使奇

音在爨。庸听惊其妙响。逸足伏枥。凡识知其绝群。则伯喈不足称。良乐未可尚也。至若老姥遇题扇。初怨而后请。门生获书机。父削而子懊。知与不知也。夫士屈

於不知己而申於知己。彼不知也。曷足怪乎。故庄子曰。朝菌不知晦朔。蟪蛄不知春秋。老子云。下士闻道。大笑之。不笑之。

则不足以为道也。岂可执冰而咎

文轨未

自慬魏已来，善轻雠俾目，别为孙庭言了。杂揽兔佳成兴，郑说竟莞於佺，然仍然罴兽仍仍探，

夏虫哉。自汉魏已来。论书者多矣。妍蚩杂糅。条目纠纷。或重述旧章。了不殊於既往。或苟兴新说。竟无益於将来。徒使繁者弥繁。阙者仍阙。今撰为六